U0059706

Master of Arts 發現大師系列 ⑩

印象花園 — 拉斐爾
Raffaelo Sanzio Saute

發 行 人：林敬彬
編　　輯：楊蕙如
美術編輯：邱世珮
出版發行：大都會文化事業有限公司
地　　址：台北市基隆路一段432號4樓之9
讀者服務專線：（02）27235216
讀者服務傳真：（02）27235220
電子郵件信箱：metro@ms21.hinet.net
郵政劃撥帳號：14050529　大都會文化事業有限公司
登 記 證：行政院新聞局北市業字第89號

Metropolitan Culture wishes to thank all those museums and photographic
libraries who have kindly supplied pictures and would be pleased to hear
from copyright holders in the event of uncredited picture sources.

出版日期：2001年7月初版
定　價：160元
書　號：GB010
ISBN：957-30552-2-8

印象花園

Master of Arts 發現大師系列 10

Raffaelo
Sanzio Saute

拉斐爾

For

大都會文化事業有限公司

Raffaelo Sanzio Saute

　　一四八三年四月六日，拉斐爾・聖
迪(Raffaelo Sanzio Saute)出生於義大
利中部的烏爾比諾城(Urbino)一個富裕
的藝術世家。拉斐爾的父親是一位烏爾
比諾公爵的御用畫家，專畫宮廷的徽
章，他的母親則在他八歲時便不幸去世
了。

Master of Arts

Raffaelo

拉斐爾在童年時期便跟隨著父親學習基本畫法並研讀相關繪畫理論，同時也在父親的工作裡學素描畫。十六歲時，拉斐爾進入畫家佩魯吉諾(Perugino)的工作坊學畫，佩魯吉諾爽朗的牧歌繪畫風格，對拉斐爾之後的創作風格有很大的影響。他繪製了【騎士的夢】，是他流傳下來最早的作品，而第一件有他的簽名及年款的作品【聖母的婚禮】，畫風雖然深受佩魯吉諾的影響，但在構圖及技巧上則早已超越其師許多。

一五〇四年，拉斐爾娶了烏爾比諾公爵的女兒並且開始獨立工作，在許多地方作畫，但是這樣並不能使他感到滿足。當時拉斐爾在聽說了達文西與米開朗基羅的過人藝術才能後，便決定前往佛羅倫斯。

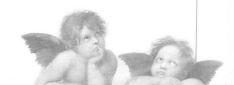

在佛羅倫斯的日子，拉斐爾不但學習觀摩當時在地的優秀藝術家，進而進入義大利藝術文化的心臟。他開始接受民間的繪畫訂件，拉斐爾一系列最受世人喜愛的【聖母圖】便是在此時完成的，那時他還不滿二十歲。

一五〇八年，已漸有名氣的拉斐爾應羅馬教皇朱力艾斯二世（Pope Julius II）的徵聘，來到羅馬負責裝飾梵諦岡宮剛完成的四個新廳的壁畫。一五一一年簽字大廳的四幅壁畫完成，分別代表神學、哲學、法學與文學的作品【聖禮之辯論】、【雅典學派】、【三德】及【帕那蘇斯山】，分掛於大廳四周。

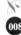

Master of Arts

Raffaelo

騎士的夢 *1503～1504* 17 x 17cm

朱力艾斯二世教皇審查完他的作品
後，立即取消了其它藝術家的合約，使拉
斐爾繼續留在宮中裝飾其他的大廳。由於
在羅馬，拉菲爾的聲名漸漸傳了開來，訂
件從各地蜂擁而至，使他幾乎應接不暇，
因此在後來的一些作品他往往只負責設計
草圖及監督，其餘的工作則交由他的學生
來完成。

　　一五一三年，教皇朱力艾斯二世去
世，上任的李奧十世（Leo X）對拉斐爾更
是器用，一些重要的建築及壁畫，都是委
託他而不作第二人想，一五一四年拉斐爾
便受命管理羅馬古蹟文物的大任。

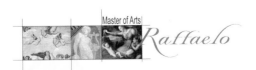

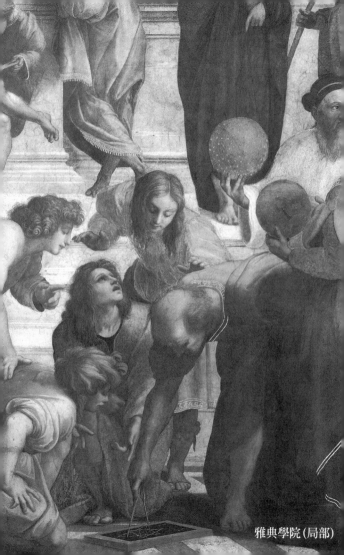

雅典學院(局部)

日益繁重的工作累垮了拉斐爾，雖然他不斷創作出一幅又一幅的壁畫、祭壇畫，但他的身體卻一天比一天虛弱。一五一八年，在他的自畫像中，似乎不再如往常般的朝氣蓬勃，面容充滿了悲傷的神情。

　　一五二〇年，四月六日凌晨，拉斐爾突然病逝於羅馬家中，那一天剛好是他三十七歲的生日，也是耶穌受難日，他的猝逝使所有人措手不及，後來他的弟子們將他的遺體葬於羅馬的萬神殿。

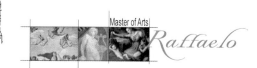

Master of Arts

Raffaelo

十字架的基督 *1503* 279 x 166cm

拉斐爾生平年譜

一四八三　四月六日出生於義大利的烏爾
　　　　　比諾城。

一四九八　進入畫家佩魯吉諾畫室學藝。

一五○○　十二月十日，製作卡斯度羅的
　　　　　聖達科迪諾教堂祭壇畫。

一五○一　十八歲聖達科迪諾教堂祭壇畫
　　　　　完成。

一五○三　繪製聖多米尼哥教堂祭壇畫
　　　　　【十字架的基督】。

一五○四　娶烏比諾公爵的女兒喬安妮‧
　　　　　杜拉‧羅維蕾為妻，並移居至
　　　　　佛羅倫斯。

Master of Arts

Raffaelo

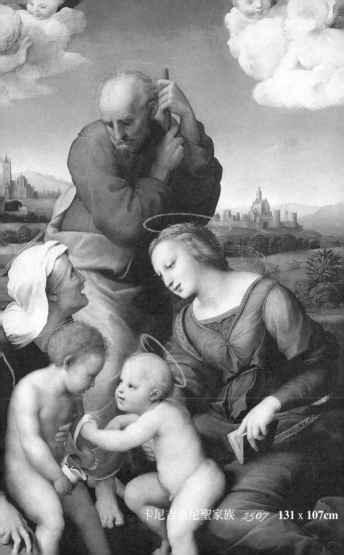

卡尼吉亞尼聖家族 *2507* **131 x 107cm**

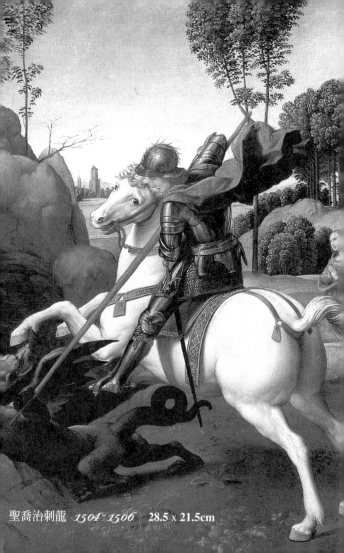

聖喬治刺龍 *1504~1506* **28.5 x 21.5cm**

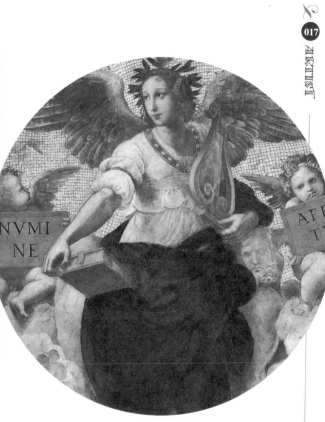

詩學 *1509~1511* 180cm直徑

一五〇五　　受邀為比魯吉亞的聖塞威羅
　　　　　　修道院繪製壁畫。

一五〇六　　為比魯吉亞的聖菲奧連茲教
　　　　　　堂製作祭壇畫。

一五〇七　　著手創作【基督的埋葬】、
　　　　　　【卡尼吉阿尼聖家族】。

一五〇八　　創作【科柏的大聖母】，從佛
　　　　　　羅倫斯遷移至羅馬，並著手
　　　　　　進行梵諦岡宮簽字廳的裝飾
　　　　　　壁畫。

一五〇九　　製作教皇居室的裝潢工作，
　　　　　　並同時繪製多幅肖像、聖母
　　　　　　像。

Master of Arts

Raffaelo

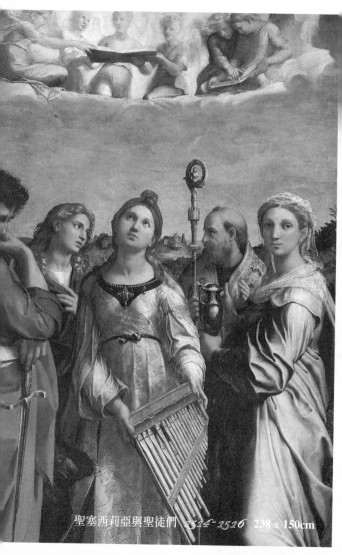

聖塞西莉亞與聖徒們　1514-1516　238 x 150cm

一五一〇　梵諦岡宮簽字廳的裝飾壁畫
　　　　　【聖禮之論辯】、【雅典學
　　　　　院】、【三德像】及【帕那賽
　　　　　斯山】完成。

一五一一　著手繪製【艾里歐多羅的驅
　　　　　逐】。

一五一二　製作梵諦岡宮第二廳的裝飾
　　　　　壁畫【波塞那之彌撒】。

一五一三　進行西斯丁大教堂壁畫創
　　　　　作。

一五一四　被任命為聖彼得大教堂建築
　　　　　總監，【聖塞西莉亞與聖徒
　　　　　們】和【西斯丁聖母】祭壇
　　　　　畫完成。

Master of Arts
Raffaelo

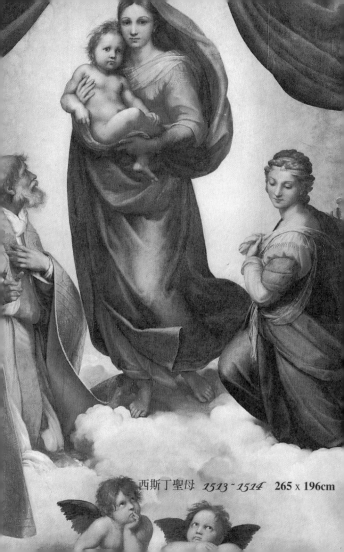

西斯丁聖母 *1513~1514* **265 x 196cm**

一五一五　　擔任羅馬古蹟文物的總
　　　　　　督。

一五一六　　著手繪製【戴面紗的女
　　　　　　子】。

一五一八　　五月二十七日完成【聖家
　　　　　　族】、【聖米耶】畫像，
　　　　　　開始創作【基督顯像】一
　　　　　　畫。

一五一九　　完成西斯丁禮拜掛毯畫手
　　　　　　稿。

一五二〇　　四月六日逝世於家中。

Master of Arts

Raffaelo

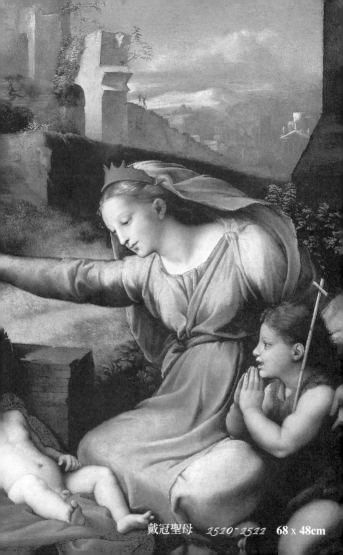

戴冠聖母 *1510~1511* **68 x 48cm**

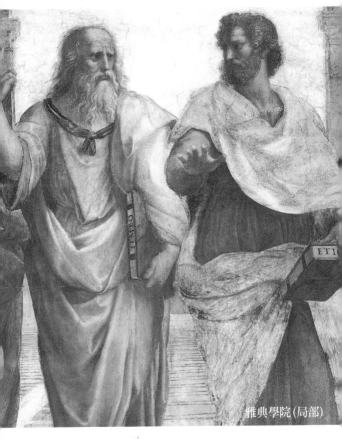

雅典學院 (局部)

Master of Arts
Raffaelo

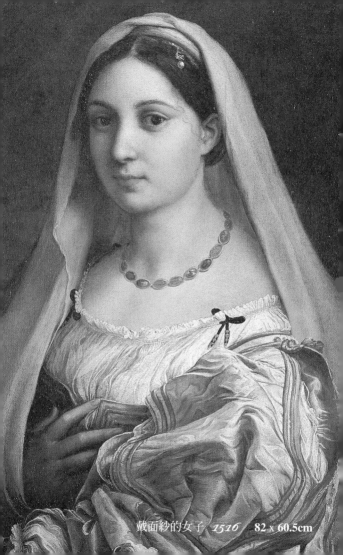

戴面紗的女子 *1510* **82 x 60.5cm**

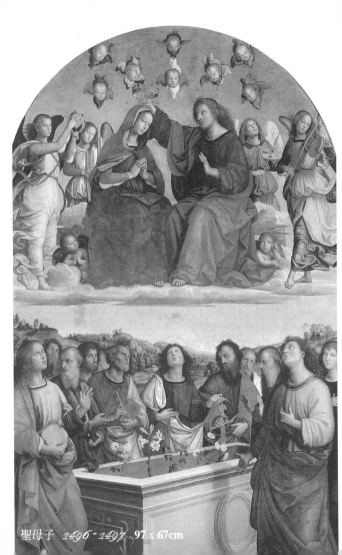

聖母子 *1496~1497* **97 x 67cm**

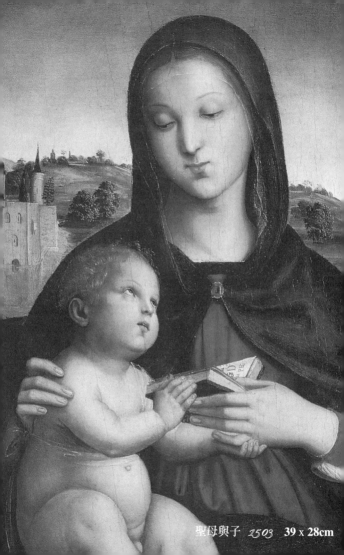

聖母與子 *1503* **39 x 28cm**

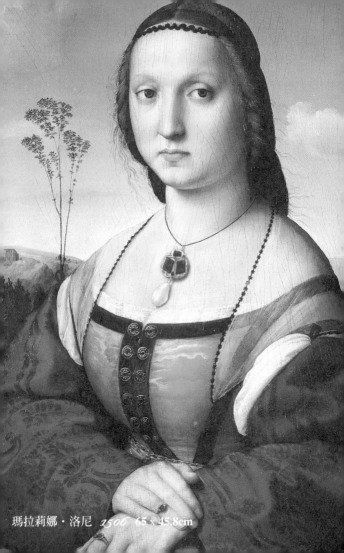

瑪拉莉娜‧洛尼 *1506* 65 × 45.8cm

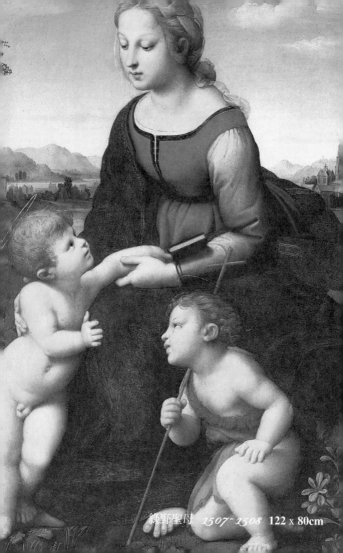

綠野聖母 1507~1508 122 x 80cm

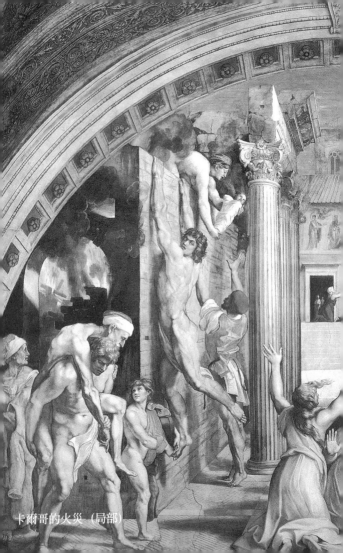
卡爾哥的火災（局部）

哀傷的詠嘆

這片原野　　甜美的景色
被綿綿白雪完全掩滅
綿羊們沿著河岸　　漸漸散去

這是一片失去聲音的景色
幻想的傷心景色中
有那披著冰雪的楊樹
與那霧濛濛的河岸

我走在古老的街道路上
佈滿了枯枝與落葉
沒有踐踏的痕跡　　沒有雨天的香氣
只有老人與流浪人的蹤影

被憔悴遮掩的景色
薄霧　　鄉愁與感傷
灰色的天空　　乾枯的樹木
停止的流水　　死寂的聲音

沉睡的河岸邊上
銀白楊樹的樹梢上
哀傷的粉紅月亮
緩緩升起在雪間

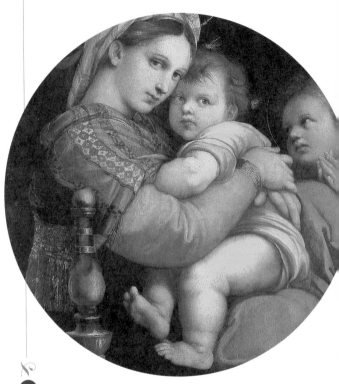

椅中的聖母 *1514* 直徑71cm

Master of Arts
Raffaelo

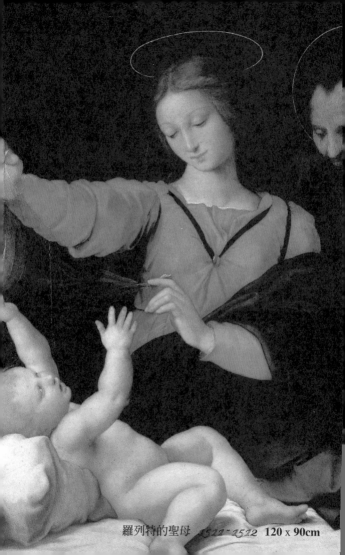

羅列特的聖母 1512~1512 **120 x 90cm**

神學＜信仰＞＜希望＞＜慈悲＞局部 *1507* 16 x 44cm

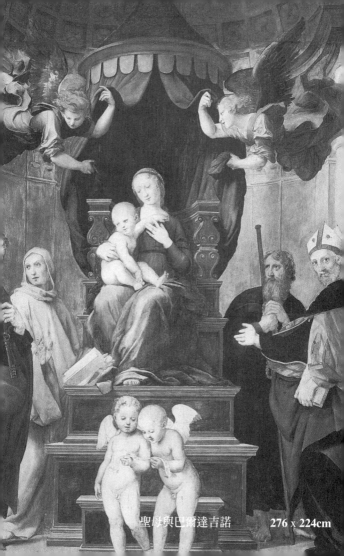

聖母與巴爾達吉諾　　276 x 224cm

聖禮之辯論

　　拉斐爾將【聖禮之辯論】這幅壁畫切割為上下兩個部分：上為上帝、耶穌、鴿子、施洗約翰、瑪莉亞與使徒們，中間則為翻開福音書的小天使，下為爭論彌撒聖禮的聖徒們，以及四位制定教義的教會之父等等…拉斐爾將不同時期中人物的匯集，表達出神學與教義之成形，並在上帝的參與下、在歷史中各種領域的智者與賢者的辯論與印證所匯集而出的大智慧，它們包括研究聖經、思想、禱告、信仰、實踐等等。

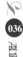

Master of Arts
Raffaelo

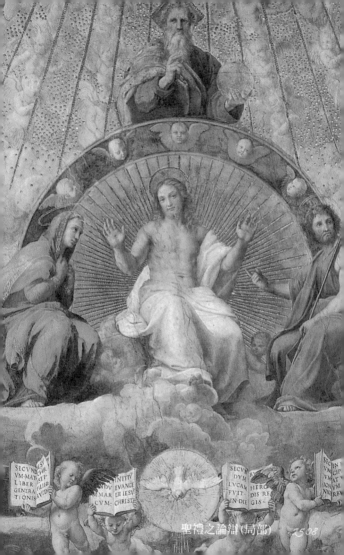

聖禮之論辯（局部）

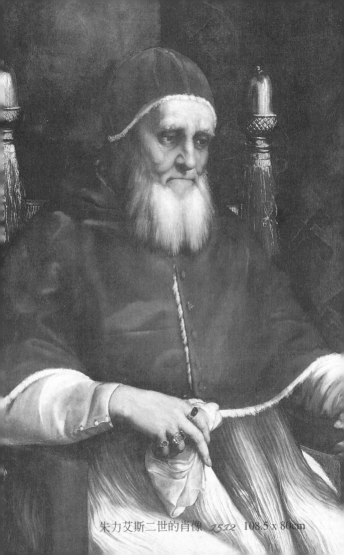

朱力艾斯二世的肖像 1512 108.5 x 80cm

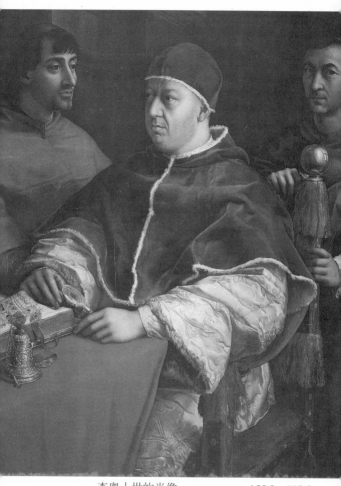

李奧十世的肖像　1513~1519　155.2 x 118.9cm

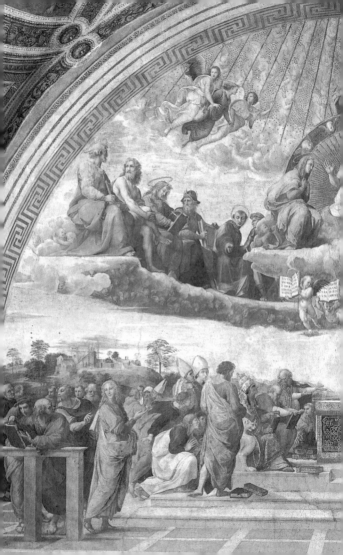

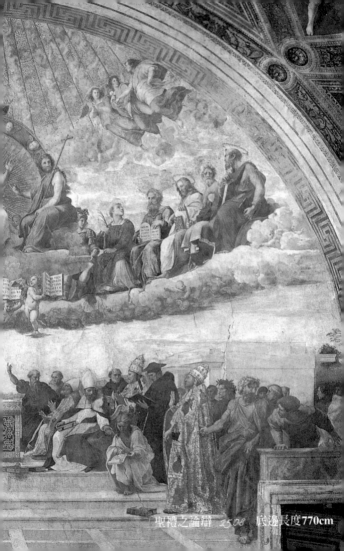

聖禮之論辯 1508 底邊長度770cm

雨的詩歌

切切的點點雨滴如詩歌
驅趕了口渴與睏歇
柔和的聲音
帶來了寧靜與慰藉

它訴說著一則則愛的故事
給心靈餵食的美夢
它也可以是暴風雨
與那閃電狂風
如颶風般的水與風

打破了　掩埋起
它的暴力
是土地的洗滌
是天空的擦洗

像雨也是詩
沒有任何意義的邊界
它的自然持續著
永遠想要
奉獻與歡唱

宇宙 *1509-1511*　120 x 105cm

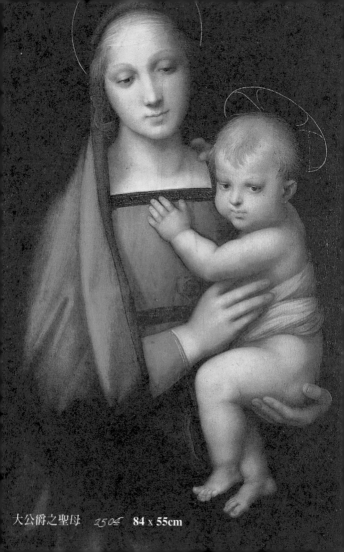

大公爵之聖母　_1504_　**84 x 55cm**

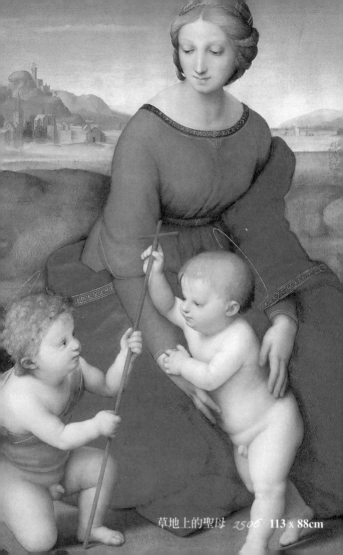

草地上的聖母 *1506* **113 x 88cm**

雅典學院

在拉斐爾的創作裡，總是可以發現他對於人類智慧的讚美，使人文主義的精神充滿其中。

在【雅典學院】一畫中拉斐爾將不同時期的人物聚集在一幢類似羅馬浴場建築物中進行激烈的辯論。這幅畫反映出拉斐爾對古希臘、羅馬時代文化的嚮往，尤其是他們對異教的接納態度，比基督教獨尊的文化時期要寬容得多。

拉斐爾在畫中巧妙的運用了幾何圖形的構圖，以及一連串透視的空間將觀賞者的目光引導至天空並深入遠處，使畫面形成一種深邃、宏廣的感覺。有趣的是，既未曾謀面，又要將心中景仰的大哲學家描繪出來，於是，拉斐爾借用達文西的面貌繪成柏拉圖，而將米開朗基羅的面貌繪成亞里斯多德的神情。再加上拉斐爾自畫像，後人所崇敬的文藝復興三巨匠便在此畫中聚合。

Master of Arts
Raffaelo

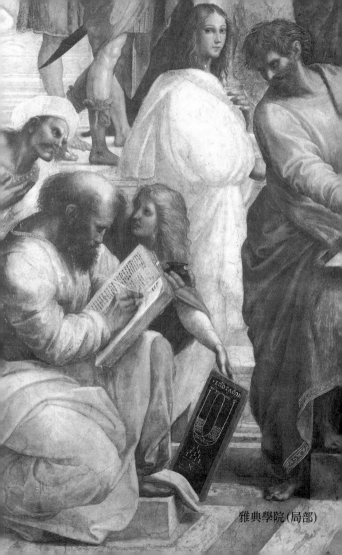

雅典學院(局部)

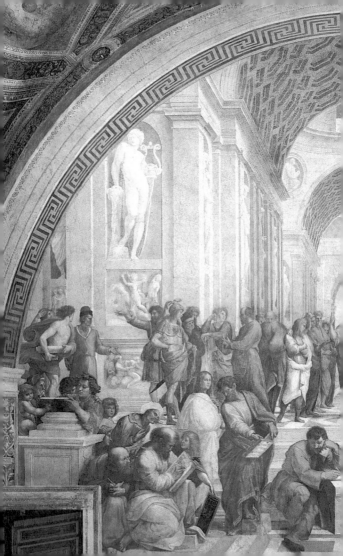

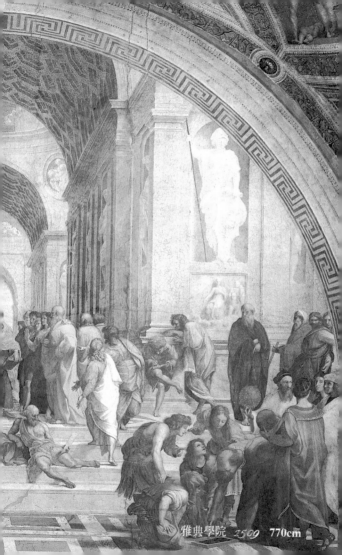

雅典學院 *1509* **770cm**

自然界

大自然賦予人們四大要素
在內心衝突　爭著牽制心魂
造化啓迪眾生奮發而探索
人的靈智能理解萬物
體悟宇宙不可思議的
測量天體運行軌跡
不斷追求無窮知識
宛如星球生生不息
心魂督促我們鍥而不捨
直至採摘豐碩的果實

ARTIST

Master of Arts

Raffaelo

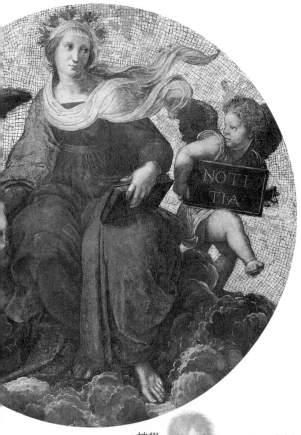

神學 *2509~2511* 180cm直徑

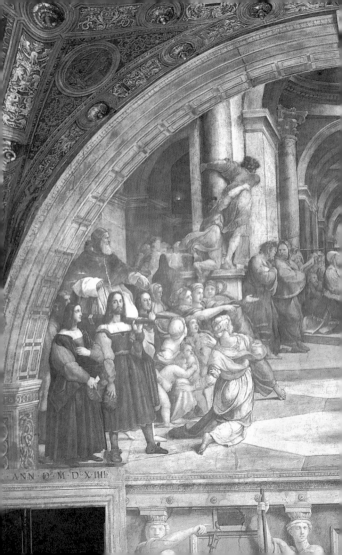

ANN · D · M · D · X · IIII ·

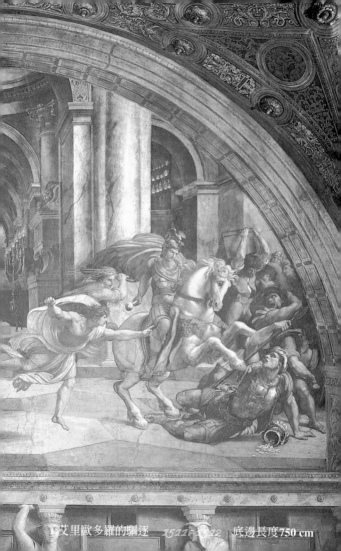

艾里歐多羅的驅逐　1511~1512　底邊長度750 cm

聖母子

　　在拉斐爾的【聖母子】畫中，我們看到的是聖母子坐在椅子上，在他們的背後則是一片溫暖柔和的景色，甚至我們還可以清楚的看到遠處的山巒及蔚藍的天空。

　　拉斐爾在畫的右邊幾簇矮樹叢，將觀賞者的目光引向了山上的小教堂，這使我們聯想到年輕的母親與她的嬰兒所歸屬的宗教世界。

　　拉斐爾繪上母親與孩子頭上環繞的兩道光環來展現他們的聖潔。他將年輕的母親神聖般的臉畫得如此溫柔寧靜，彷彿是象徵著聖母的顯現。

Master of Arts

Raffaelo

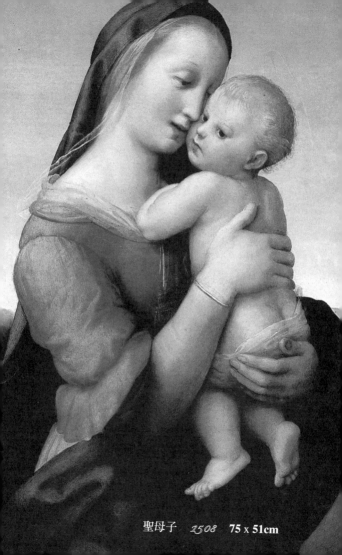

聖母子 *1508* **75 x 51cm**

ARTIST

哲學　*1509~1511*　180cm直徑

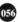

Master of Arts

Raffaelo

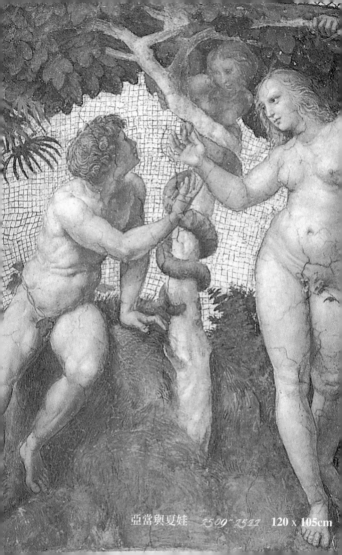

亞當與夏娃　1509-1511　120 x 105cm

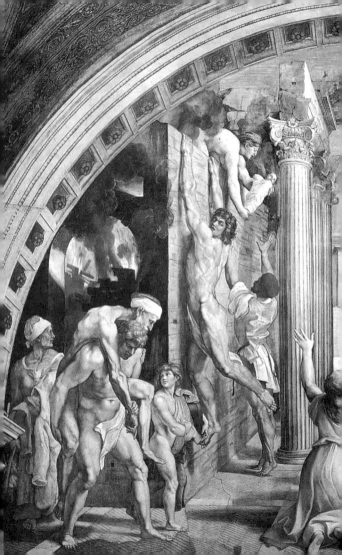

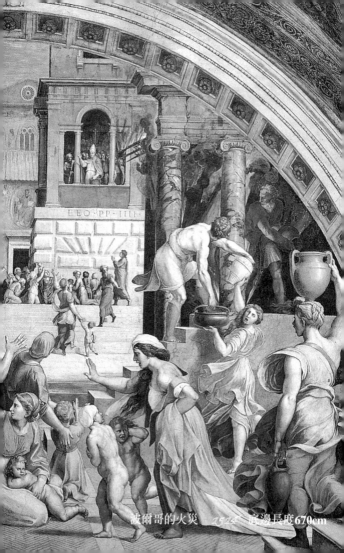

LEO PP. IIII

波爾哥的火災　1514　底邊長度670cm

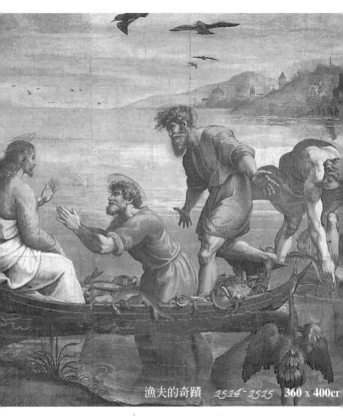

漁夫的奇蹟　1514~1515　360 x 400cr

Master of Arts
Raffaelo

風的慾望

風的鞭子　我想要
為了要與天空遠離
並叫醒正在昏昏欲睡的我

涼爽的狂熱　我想要
為了受壓迫的世界
所掉落的夢想

它的翅膀　我想要
為了趕走烏雲
心靈的　　內心的

它的自由　　我想要
為了束縛自己的心結解開
開始新的生活

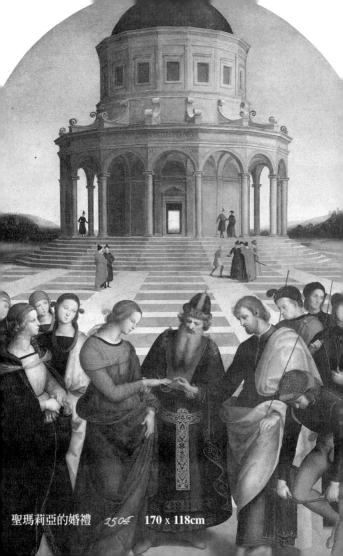

聖瑪莉亞的婚禮　1504　170 x 118cm

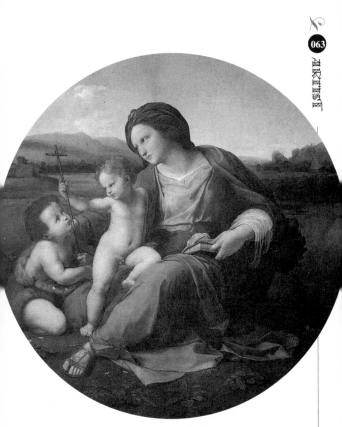

阿爾巴聖母　　直徑94.5cm

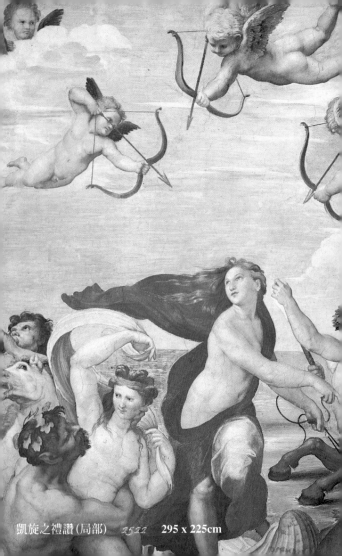

凱旋之禮讚（局部） _1511_　**295 x 225cm**

基督顯像

　　這幅未完成的傑作是他風格轉變最為明顯的一幅畫。這幅作品是描述基督曾經顯現其上帝之子的榮耀,拉斐爾在基督榮耀的身旁,畫下兩名親睹此景的兩位門徒,但是在下方卻又畫了許多人世間的紛亂:妓女罪犯、病患及貧窮的人民等...對他們而言,基督的顯像,不只是一個歷史故事,而是迫切的期盼。

　　到底為什麼拉斐爾到晚年會從和諧、愉悅、包容的信念轉為對悲苦受難者的描繪?此幅作品尚未完成,拉斐爾便於羅馬突然去世,所以也無人知道其畫作的真正動機。雖然如此,也因為這個作品的風格展現了迥然不同的畫風,導致以往的古典藝術形式解體,而成為巴洛克藝術主義的先驅。

Master of Arts

Raffaelo

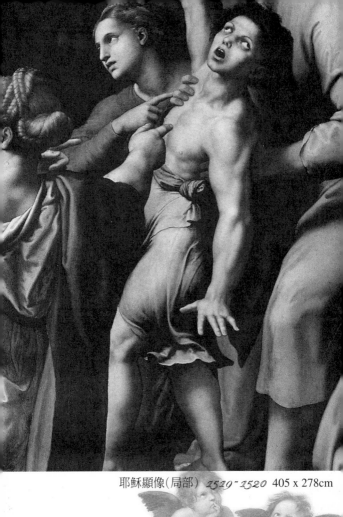

耶穌顯像(局部) 1519~1520 405 x 278cm

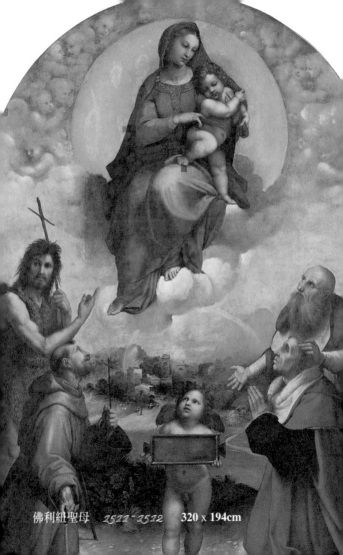

佛利紐聖母　1511~1512　320 x 194cm

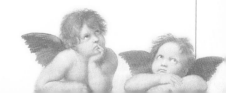

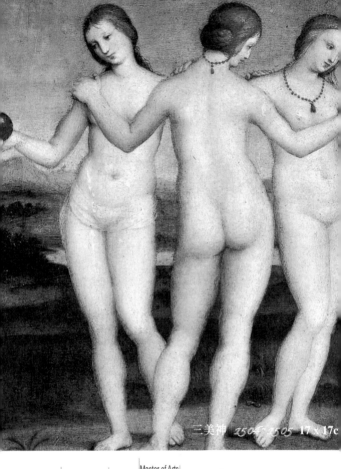

三美神 *1504-1505* **17 x 17c**

Master of Arts

Raffaelo

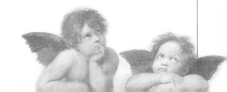

疑問集之二

告訴我　玫瑰當真赤身裸體
還是只有這身衣？

為什麼樹埋匿起
根柢的光晞？

有誰聽見犯了禁的
汽車　切切的懺悔？

世上可有任何事物
比雨中停滯的火車更悲頹？

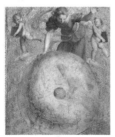

宇宙 *1509~1511* 120 x 105cm

Master of Arts

Raffaelo

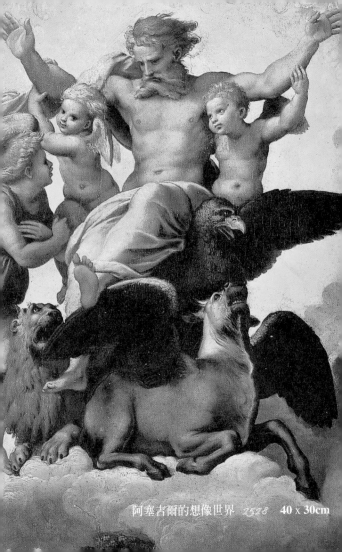

阿塞吉爾的想像世界 *1528* **40 x 30cm**

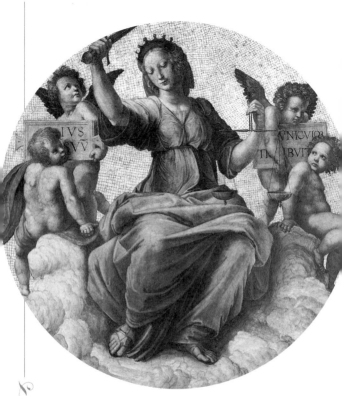

法學 *1509~1511* 180cm直徑

Master of Arts

Raffaelo

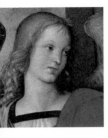

天使 *1500~1501* **31 x 27cm**

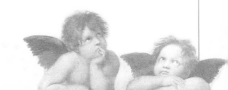

Master of Arts
發現大師系列

印象花園

發現大師系列 001
(GB001)

印象花園 01
梵谷
VICENT VAN GOGH
「難道我一無是處，一無所成嗎？，我要再拿起畫筆。這刻起，每件事都為我改變了」孤獨的靈魂，渴望你的走進...

沈怡君編
定價/每本160元
頁數/80頁

發現大師系列 002
(GB002)

印象花園 02
莫內
CLAUDE MONET
雷諾瓦曾說：「沒有莫內，我們都會放棄的。」究竟支持他的信念是什麼呢？

沈怡君編
定價/每本160元
頁數/80頁

發現大師系列 003
(GB003)

印象花園 03
高更
PAUL GAUGUIN
「只要有理由驕傲，儘管驕傲，丟掉一切虛飾，虛偽只屬於普通人...」自我放逐不是浪漫的情懷，是一顆堅強靈魂的奮鬥。

沈怡君編
定價/每本160元
頁數/80頁

發現大師系列 004
(GB004)

印象花園 04
竇加
EDGAR DEGAS
他是個孤僻獨的孤獨傾聽他，你會因了解而多的感動...

沈怡君編
定價/每本160元
頁數/80頁

發現大師系列 005
(GB005)

印象花園 05
雷諾瓦
PIERRE-AUGUST RENOIR
「這個世界已經有太多美，我只想為這世界留些美好愉悅的事物。」覺到他超越時空傳遞來暖嗎？

沈怡君編
定價/每本160元
頁數/80頁

發現大師系列 006
(GB006)

印象花園 06
大衛
JACQUES LOUIS DAVID
他活躍於政壇，他也是的畫家。政治，藝術，上互不相容的元素，是在他身上各自找到安適路？

沈怡君編
定價/每本160元
頁數/80頁

Michellangelo Buonarroti

他將對信仰的追求融入在藝術的創作中,不論雕塑或是繪畫,你將會被他的作品深深感動....

國家圖書館預行編目資料

印象花園·拉斐爾　Raffaelo Sanzio Saute　/
楊蕙如編輯. -- -- 初版. -- --
臺北市：大都會文化（發現大師系列,10）
2001【民90】面：　　　公分
ＩＳＢＮ：957-30552-2-8（精裝）

　1. 拉斐爾(Raphel, 1483-1520) -傳記
　2. 油畫 - 作品集

948.5　　　　　　　　　　　　　　　　90007287